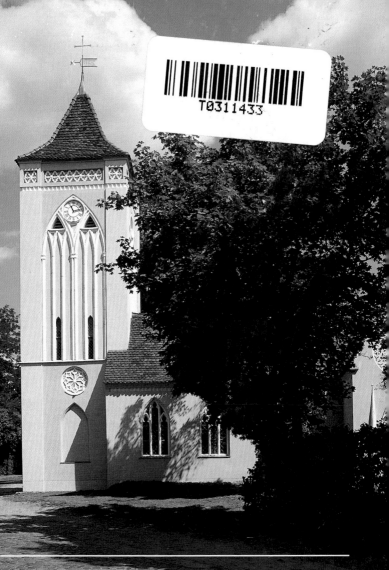

Die Dorfkirche Paretz

Die Dorfkirche Paretz

von
Matthias Marr

Die Dorfkirche Paretz nimmt einen dauerhaften Platz in der Architekturgeschichte ein, ist sie doch einerseits einer der ganz wichtigen Marksteine der in ihrer Geschlossenheit einmaligen frühklassizistischen Dorf- und Schlossanlage Paretz und stellt sie zum anderen als eine der ersten neogotischen Kirchen in Deutschland zugleich ein herausragendes Einzeldenkmal dar. Ihre geschichtliche Bedeutung verdankt sie der regelmäßigen Präsenz der preußischen Könige Friedrich Wilhelm III. (1770–1840) und Friedrich Wilhelm IV. (1795–1861) im Zeitraum 1797 bis 1861, vor allem aber der Königin Luise von Preußen (1776–1810), welche die Kirche während ihrer spätsommerlichen Aufenthalte von 1797 bis 1805 regelmäßig aufsuchte. In die Literatur eingegangen ist die Dorfkirche Paretz durch Theodor Fontane, der ihr in seinen »Wanderungen durch die Mark Brandenburg« im Band Havelland einen eigenen kleinen Abschnitt innerhalb des Kapitels über Paretz widmete. Nicht zuletzt stellt die Paretzer Kirche aber seit jeher das Zentrum des kirchlichen Lebens der kleinen evangelischen Gemeinde des Ortes dar, wobei die Gottesdienste heute in der Regel im 14-tägigen Rhythmus stattfinden. Auch Konzerte und Vorträge haben hier ihren Platz.

Die Tradition der Führungen durch die Kirche ist dem verdienstvollen Wirken der Paretzer Ruhestandspfarrer seit 1968 und dabei vor allem dem von Pfarrer i. R. Heinz Koch (1910–1992) zu verdanken, der von 1978 bis zu seinem Tod 1992 darum bemüht war, den Besuchern ein Bild von der großen geschichtlichen Vergangenheit des Ortes zu vermitteln. Nach Pfarrer Koch haben diese Aufgabe Mitglieder des Vereins Historisches Paretz e.V. und seit dem Jahre 2000 das Ehepaar Ingeborg und Hans-Wolfgang Keil ehrenamtlich und mit großem Engagement fortgesetzt. Dadurch blieb es auch weiterhin möglich, die Dorfkirche täglich zu öffnen und Besucher nach Voranmeldung ausführlich zu informieren.

Blick in das Kirchenschiff Richtung Chor nach Abschluss der Restaurierung 2009 ▶

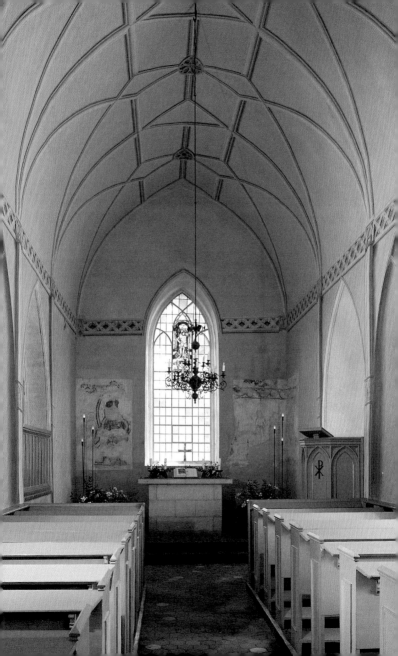

▲ *Pfarrer i. R. Heinz Koch (1910 – 1992)*

War die Dorfkirche seinerzeit der einzige Ort in Paretz, an welchem Einblicke in die Paretzer Geschichte vermittelt werden konnten, so haben sich die Schwerpunkte durch die Wiederherstellung des Schlosses und seine Öffnung als Museum 2001/2002 natürlicherweise verschoben. Dieser Umstand darf aber durchaus als vorteilhaft angesehen werden, rückt doch der sakrale Charakter des Bauwerkes dadurch wieder in weit größerem Maße in den Vordergrund als dies in der vorhergehenden Zeit, in welcher das Museale oft sehr stark dominierte, der Fall war.

Blick zur Orgel nach Abschluss der Restaurierung 2009 ▶

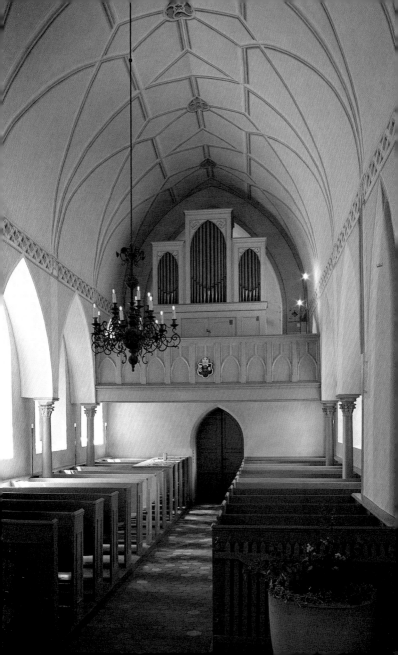

Paretz wurde zum ersten Mal im Jahre 1197 urkundlich erwähnt. Da diese erste Erwähnung im Zusammenhang mit der Errichtung einer Pfarrstelle erfolgte, kann schon für diese Zeit die Existenz einer kleinen Kirche bzw. Kapelle aus Feldstein angenommen werden. An der Rückwand des Chores vor einigen Jahren freigelegte sogenannte Weihekreuze stützen diese These zusätzlich. Vermutlich aus dem 14. Jahrhundert stammen drei Wandgemälde im Chor, welche 1962 bzw. 1991 entdeckt wurden. Sie stellen die »Verkündigung Mariae«, die »Geburt Christi« rechts vom Altar sowie (vermutlich) »Christus als Weltenrichter« links davon dar. Ansonsten gibt es kaum Zeugnisse über die Kirche und ihr Aussehen in jener Zeit. Erst mit dem beginnenden 18. Jahrhundert tritt hier eine Änderung ein. Um 1700 wurde ein neuer Turm, teilweise in Fachwerk, errichtet. 1725 erfolgte auf der Südseite der Anbau einer Leichenhalle für den die Kirche umgebenden Friedhof. Dieses Gebäude – ehemals als Guts- oder Offiziantenloge, jetzt als Sakristei genutzt – ist noch heute vorhanden. Ebenfalls 1725/27 wurde durch den Ketziner Tischlermeister Frentsche ein Rokoko-Kanzelaltar geschaffen, welcher auch nach dem Umbau von 1797, nunmehr neugotisch modifiziert, in der Kirche verblieb und erst 1856/57 bei einem abermaligen Umbau entfernt wurde. Ansonsten war das gesamte 18. Jahrhundert bestimmt durch Klagen über den desolaten Zustand der Kirche und insbesondere ihres Turmes.

Erwähnenswert ist, dass die Dorfkirche nicht etwa dem jeweiligen Gutsherrn als Patron unterstand, sondern sich seit dem Mittelalter im Besitz des Domkapitels in Brandenburg befand, worauf heute noch die Darstellung des Apostels Petrus an der Brüstung der Orgelempore hinweist. Dies war ein Zustand, welcher bis 1860 andauerte, als Paretz selbstständige Pfarrstelle wurde. Als der Kronprinz Friedrich Wilhelm (III.) am 14. Januar 1797 Dorf und Gut Paretz dem Grafen Blumenthal für 85 000 Taler abkaufte und sofort an die Verwirklichung ehrgeiziger Umgestaltungspläne ging, lag die Dorfkirche deshalb zunächst außerhalb der Reichweite seiner gutsherrlichen Verfügungsgewalt. Erst besondere Umstände, der Tod seines eigenen, erst drei-

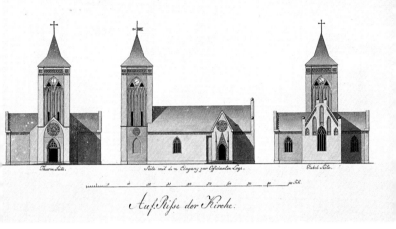

Thurm Seite. Seite mit dem Eingang zur Officianten Loge. Giebel Seite.

Auf Rifse der Kirche.

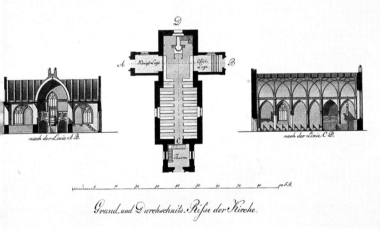

nach der Linie A. B. Thurm nach der Linie C. D.

Grund. und Durchschnits. Rifse der Kirche.

▲ *Ansichten, Grundriss und Schnitte der Dorfkirche von Martin Friedrich Rabe,*
Paretzer Skizzenbuch, 1799

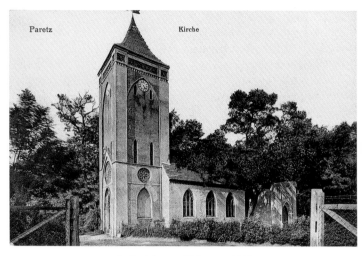

▲ *Ansicht von Süden, um 1910*

undzwanzigjährigen Bruders Ludwig im Dezember 1796 und der der Witwe Friedrichs des Großen, im Januar 1797, setzten ihn in die Lage, auch auf das Erscheinungsbild der Dorfkirche bleibenden Einfluss auszuüben. Entsprechend geltenden Trauervorschriften des Hofes war den Kirchen des Königreiches ein umfangreiches Trauergeläut vorgeschrieben. Da sich auf Grund des desolaten Zustandes des Kirchturmes kein Paretzer mehr fand, der bereit gewesen wäre, den schwankenden Turm zu besteigen, trat die Kirchengemeinde an den Hof mit der Bitte heran, ihr das Trauerläuten zu erlassen. Dieser Wunsch wurde erfüllt, zugleich stellte sich aber die Frage nach der Zukunft des Bauwerkes. Der Hofmarschall Valentin von Massow (1752–1817) bot für die Erneuerung des Turmes sowohl Baumaterial wie auch Handwerkerleistungen und finanzielle Unterstützung an. Die Hilfe war allerdings an die Bedingung geknüpft, über den Turm hinaus die gesamte Kirche in die Erneuerung mit einzubeziehen und diese Neugestaltung entsprechend den Wünschen des Hofes vorzunehmen.

Die Bauarbeiten begannen im Juli 1797 und waren im Frühjahr 1798 beendet. Dieses hohe Bautempo war zum einen dem starken Zeitdruck, welcher von Seiten des Hofes auf die gesamten Paretzer Arbeiten ausgeübt wurde, geschuldet, zum anderen der Tatsache, dass der größte Teil der vorhandenen Bausubstanz für den erneuerten Bau Wiederverwendung fand. Letzteres nicht zuletzt auch aus Gründen der Kostenersparnis.

Bis heute umstritten ist die geistige Urheberschaft für diesen bemerkenswerten und bezogen auf die Mark Brandenburg durchaus aus dem Rahmen fallenden Kirchenbau. Am naheliegendsten scheint die Version zu sein, dass es sich bei der Kirche, ebenso wie bei der Gesamtanlage Paretz, um ein Werk des Architekten David Gilly (1748–1808) handelt. David Gilly galt als der angesehenste Landbaumeister in Preußen und stand zugleich als Geheimer Oberbaurat der obersten preußischen Behörde für den Landbau vor.

Es gibt aber ebenso Anzeichen dafür, dass auch der kunstsinnige Hofmarschall des Kronprinzen, Valentin von Massow (1752–1817), Anteile an Entwurf und Gestaltung haben dürfte. Nicht vergessen wer-

▲ *Detail aus der Südfassade mit verschiedenen Bauentwicklungsphasen (vom Mittelalter bis nach 1798), Bauaufnahme 1983*

den soll ebenfalls die Beteiligung Martin Friedrich Rabes (1775–1856) als Kondukteur am Baugeschehen im Umfeld der Paretzer Kirche in dieser Zeit.

Eindeutig nachgewiesen durch einen Brief vom 23. August 1797 ist dagegen die Urheberschaft David Gillys für das Bohlenbinderdach der Paretzer Dorfkirche. David Gilly, der diese sehr sparsame Methode der Dachkonstruktion zwar nicht erfunden hatte, wohl aber zu ihrem bedeutendsten Verbreiter wurde, nutzt in diesem Brief die Gelegenheit, dem Kronprinzen diese Art der Dachkonstruktion zur umfassenderen Anwendung im Lande zu empfehlen.

Zu den wesentlichen Veränderungen, welche die neue Kirche gegenüber dem Vorgängerbau erfuhr, zählten neben dem schon erwähnten Bohlenbinderdach, als Folge desselben im Inneren eine gotisch gewölbte Decke in der Form eines umgekehrten Schiffskiels, ein großes spitzbogiges Fenster im Chor sowie der Anbau einer Loge für das Königspaar. Völlig neu errichtet wurde der Kirchturm, und zwar so massiv, dass seine gedrungene Form bis heute Anlass zu mancherlei Befremden gibt.

Im Gefüge der Paretzer Gesamtanlage kamen der Kirche mehrere Funktionen zu. Für die sie umgebende Anlage des Paretzer Schlossparks, in dessen mittlerem Teil sie liegt und dem sie zugleich den Namen gab, »Kirchgarten« (die weiteren Teile sind Schloss- und Rohrhausgarten), erfüllte sie eine wichtige dekorative Funktion. Von besonderer Wichtigkeit war dabei der kunstvoll gestaltete Ostgiebel, der in einer Sichtachse zu den königlichen Wohnräumen des Schlosses lag. Zugleich stellt die Kirche bis heute den Mittelpunkt der Dorfanlage dar.

Nicht nur das Äußere, auch die Gestaltung des Kircheninneren folgte den Stilvorstellungen der Neugotik. Das Besondere im Falle der Paretzer Dorfkirche war dabei, dass die entsprechenden architektonischen Elemente wie Bögen, Bänder und Säulen nicht real, sondern in illusionistischer Malerei ausgeführt wurden. Diese Methode erfreute sich um 1800 großer Beliebtheit und ist heute noch im Saal der Meierei auf der Pfaueninsel, als einem Paradebeispiel seiner Art, zu bewundern.

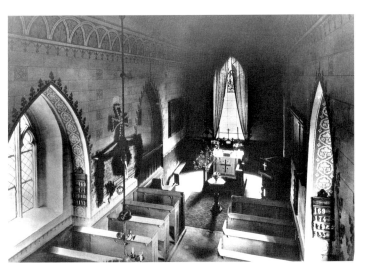

▲ *Inneres nach Osten, um 1930*

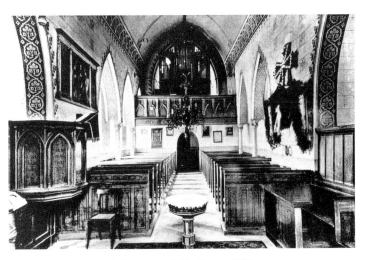

▲ *Inneres nach Westen, um 1930*

Die im Frühjahr 1798 fertiggestellte Kirche stand während der gesamten Regierungszeit König Friedrich Wilhelms III. (1797–1840) hoch in der Gunst des frommen Monarchen. Diese Gunst fand ihren Niederschlag nicht zuletzt in großzügigen Schenkungen von sakralen Gegenständen, alten und neuen Glasmalereien sowie Ölgemälden, darunter zahlreiche von zeitgenössischen Berliner Künstlern. Besonders bevorzugt waren vom König die Werke von Karl Wilhelm Wach (1787 bis 1845). Beteiligt war Wach so auch an der Entstehung eines dreiteiligen Bildes, welches der Dorfkirche von Friedrich Wilhelm III. als sogenanntes Altarblatt gestiftet worden war. Das Gemälde (1806), ursprünglich für die Kirche in Trebbin bestimmt, stellt Jesus inmitten mehrerer seiner Jünger bei der Einsetzung des Heiligen Abendmahls dar und war, bevor es nach Paretz kam, zweimal, 1806 und 1808, in der Berliner Akademie-Ausstellung zu sehen. Das Mittelstück und der linke Teil stammen von Wach. Die Darstellung auf der rechten Seite dagegen wurde von Wilhelm Schadow (1788–1862), dem Sohn Johann Gottfried Schadows, geschaffen.

Das bekannteste und bedeutendste Kunstwerk aber, das Paretz aufzuweisen hat, und zugleich eines der wichtigsten Luisendenkmäler Deutschlands überhaupt, ist die »Apotheose der Königin Luise von Preußen«, geschaffen von Johann Gottfried Schadow im Jahre 1811. Seit 1820 befindet sich dieses Tonrelief an der Westwand der Königsloge. König Friedrich Wilhelm III. hatte es 1818 nach dem geschäftlichen Bankrott des ursprünglichen Auftraggebers erworben und seine Aufstellung an diesem Ort verfügt. Bekannt geworden in weiten Kreisen ist das Bildwerk durch die kritische Wertung, welches es in Theodor Fontanes »Wanderungen durch die Mark Brandenburg« erfahren hat. Zu verstehen ist diese Darstellung der »Verherrlichung« der 1810 mit nur 34 Jahren verstorbenen preußischen Königin aber nur vor dem Hintergrund der großen Erschütterung, welche deren Tod damals im tief gedemütigten preußischen Volk hervorgerufen hat.

Das Bildwerk knüpft bewusst an die Mutter-Gottes-Verehrung mittelalterlicher Kunstwerke an und zeigt entsprechend die Königin gen

Apotheose der Königin Luise von Preußen, Tonrelief von Johann Gottfried Schadow, 1811 ▶

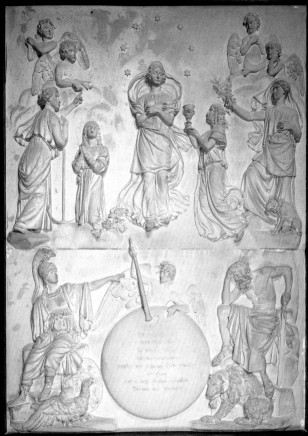

LOUISE AUGUSTE WILHELMINE AMALIE KOENIGIN VON PREVSSEN PRINZESS
VON MECKLENBVRG STRELIZ GEBOREN D 10 MAERZ 1776 ZV HANNOVER VERMAELT
MIT VNSERN KOENIG VD HERRN FRIDRICH WILHELM III DEN 24 DECEMBER 1793

Himmel auffahrend. Sie wird dabei von den christlichen Tugend-gestalten Hoffnung, Liebe, Glauben und Treue flankiert und im oberen Bereich, der Sphäre des Himmels, von Engeln erwartet. Im unteren Teil dagegen wird an Überlieferungen der griechischen Antike ange-knüpft. Dargestellt ist hier der »Genius des Todes«, der die Lebens-fackel auf einer angedeuteten Erdscheibe auslöscht. Links und Rechts davon finden sich die Symbolgestalten (nach der Auffassung des ur-sprünglichen Auftraggebers Pilegard) Preußens (Borussia im Ge-wande der Minerva samt Preußenadler) und Brandenburgs (Brennus mit dem askanischen Bären). Die Inschrift auf der Erdscheibe lautet:

»Hohenzieritz den 19. Juli 1810 vertauschte sie die irdische Krone mit der himmlischen umgeben von Hoffnung Liebe Glauben und Treue und in tiefe Trauer versanken Brennus und Borussia«

Unter dem Relief, bereits im Rahmenbereich, ist in Metallbuchsta-ben die Lebensgeschichte der Königin Luise von der Geburt bis zur Heirat mit dem preußischen Kronprinzen Friedrich Wilhelm (III.), Weih-nachten 1793, festgehalten. Der »braun gestrichene, einfach profilierte Holzrahmen mit umlaufendem Perlstab« (Götz Eckardt) wurde für die Aufstellung in Paretz neugeschaffen, da der Originalrahmen für die Maße der Königsloge zu groß gewesen wäre. In beiden Fällen geht man von Karl Friedrich Schinkel (1781–1841) als Urheber des Entwur-fes aus. Das kleine metallene Abstandsgitter vor dem Denkmal ist in der Mitte mit den verschlungenen Initialen der vier Vornamen der Königin L(uise), A(uguste), W(ilhelmine), A(malie) und zusätzlich mit stili-sierten Mohnblüten als Symbole des Schlafes und des Todes ge-schmückt.

In diesem Zusammenhang muss auch ein weiterer wichtiger Ge-genstand des Gedenkens an die Königin Luise erwähnt werden: Die Reste eines Umschlagtuches, welches sie sich bei ihrem letzten Auf-enthalt in Paretz, am 20. Mai 1810, zum Schutz gegen abendliche Kühle hatte umlegen lassen. Diese textilen Fragmente werden, dank einer Schenkung des späteren Kaiser Friedrich III. (1831–1888), seit 1863 in einem ehemaligen Reliquienkasten italienischer Herkunft (1709) aufbewahrt, der heute als Dauerleihgabe im Schloss Paretz aus-gestellt ist.

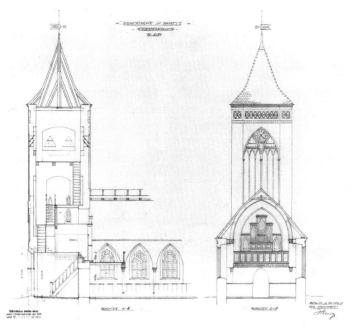

▲ *Entwurfsplanung für die geplante Restaurierung der Dorfkirche,
Architekt Karl August Henry, 1939*

Gegen Ende der Regierungszeit Friedrich Wilhelm III. war die Kirche
bereits wieder stark renovierungsbedürftig. Ein 1838 von Ludwig Per-
sius (1803–1845) vorgelegter Entwurf wurde nicht ausgeführt. Reali-
siert wurde schließlich 1856/57 ein Umbau nach Plänen Friedrich Au-
gust Stülers (1800–1865), ausgeführt von Johann Heinrich Häberlin
(1799–1866). Dieser Umbau veränderte den Charakter der einstigen
Gilly'schen Schöpfung erheblich. Das Äußere erfuhr eine deutliche
Vereinfachung. So wurde das Maßwerk der Blendfenster am Turm zu-
gunsten glattgeputzter Flächen beseitigt und auch die Turmöffnun-
gen erfuhren Umgestaltungen. Im Inneren hatte es seit langem Kritik
an der Dunkelheit des Kirchenraumes gegeben. Der Einbau von zwei

zusätzlichen Fenstern auf jeder Seite des Kirchenschiffs, die Beseitigung des Kanzelaltars und vor allem die Anhebung des Fußbodens verbesserten die Lichtverhältnisse beträchtlich. Schließlich musste die alte Farbfassung von 1797 einer wesentlich einfacheren Gestaltung weichen.

1864 baute die Firma Ludwig Gesell, Potsdam, die erste Orgel ein, die ein von Königin Luise gestiftetes Orgelpositiv ablöste. 1910 erhielt die Kirche durch den Ketziner Malermeister Stieger abermals eine neue, allerdings kaum mehr am historischen Vorbild orientierte Innenraumfassung.

Seit 1930 wurde die Notwendigkeit einer abermaligen Sanierung unübersehbar. Im Jahre 1939 lieferte deshalb der Architekt Karl August Henry (1909–1994), ein gebürtiger Paretzer, ein komplettes Projekt für die originalgetreue äußere Wiederherstellung des Zustandes von 1797/98 und für eine dementsprechende würdige Umgestaltung des Kircheninneren. Der kurz darauf folgende Ausbruch des Zweiten Weltkrieges verhinderte die Ausführung dieses ehrgeizigen Projektes. Darüber hinaus kam es kurz vor dem kriegsbedingten Baustopp im Frühjahr 1940 noch zum Abschlagen fast des gesamten Putzes und mit diesem zusammen vermutlich auch bereits zum Verlust des gesamten Stuckes, mit Ausnahme zweier Rosetten an der Nord- und Südseite des Turmes.

Die Geschichte der Dorfkirche von 1945 bis 1989

Bei Kriegsende 1945 befand sich die Kirche in einem äußerst desolaten Zustand. Diesen nahm der Kirchenbaurat Winfried Wendland (1903–1998) in den 1950er-Jahren zum Anlass, daraus folgenden wichtigen Schluss im Hinblick auf schnelle Hilfe zu ziehen: »[…] ist doch der Innenraum mit seiner Königsloge die einzige Erinnerungsstätte, die in Paretz noch an die Königin Luise verblieben ist.«

Daraufhin wurde 1954 ein neuer Außenputz aufgebracht, allerdings unter Verzicht auf jeglichen Schmuck. Im Jahre 1958 kam es in der Kirche zu einem Altarbrand, welchem mehrere Kunstwerke zum Opfer fielen. In den Jahren 1961/62 erfolgte die längst überfällige Erneue-

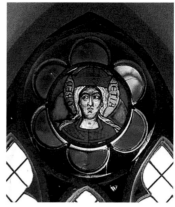

▲ Glasgemälde der Dorfkirche Paretz ▲
links: Wappen des preußischen Königshauses, 1823;
rechts: Oboedientia, Original 12. Jh. (Kopie 1965)

rung des Kirchenraumes, allerdings in einer Fassung, die mit der aus dem Paretzer Skizzenbuch bekannten bunten Farbigkeit nichts mehr gemein hatte.

Bedeutsam waren zwei Entdeckungen, die während dieser Erneuerungsarbeiten in der Kirche gemacht wurden. So wurden im Zuge von Maurerarbeiten die bereits erwähnten Wandgemälde im Altarraum entdeckt. Im Zuge der notwendig gewordenen Restaurierung der Glasgemälde stellte sich der besondere Wert der beiden Rundscheiben in den jeweils mittleren Fenstern des Kirchenschiffes heraus. Sie entstammen der Zeit um 1200, stellen biblische Tugendgestalten dar und waren vor ihrem Einbau in Paretz (1820) im Magdeburger Liebfrauenkloster beheimatet. Die Originale befinden sich heute im Dommuseum in Brandenburg, während in Paretz sehr qualitätsvolle Kopien ihren Platz in den Fenstern des Kirchenschiffes einnahmen. Auch die Glasmalerei mit der Darstellung des heiligen Mauritius aus dem Jahre 1539 erfuhr in diesem Zusammenhang eine gründliche Restaurierung. Sie ist heute in Paretz noch im Original zu bewundern. Zufällig

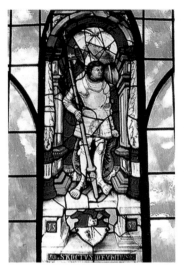

▲ *Glasgemälde der Dorfkirche Paretz* ▲
links: Heiliger Mauritius, 1539; rechts: sog. Prophetenscheibe, 1470

wurden auch während dieser Renovierung auf der Orgelempore die Scherben zweier im Zweiten Weltkrieg zerstörter weiterer Glasgemälde entdeckt. Beide, die sogenannte Prophetenscheibe (Köln um 1470) und die Scheibe mit dem Wappen des preußischen Königshauses (Berlin 1823), konnten bis 1965 restauriert werden. Die Prophetenscheibe befindet sich heute wieder im Fenster der Sakristei eingesetzt, die Wappenscheibe dagegen wird nur zu besonderen Anlässen in der Kirche gezeigt.

Von 1966 bis 1968 erfolgte eine gründliche Überholung und teilweise Erneuerung der Orgel durch die Firma A. Schuke, Potsdam. Im Frühjahr 1993 konnte diese Orgelerneuerung mit dem Einbau des noch fehlenden Pedalregisters (als Spende der Familie Sutter, Essen) schließlich komplettiert werden.

Eines der einschneidendsten Ereignisse in der Geschichte der Dorfkirche Paretz war ein Einbruchsdiebstahl, der am 3. November 1979

entdeckt wurde. Bis heute unbekannte Täter waren durch ein Fenster ins Kircheninnere eingedrungen und hatten vier Ölgemälde, die beiden Altarleuchter sowie zwei holzvergoldete Wandleucher gestohlen. Das Gemälde von Julie Mihes (1786–1855) »Maria mit dem Jesusknaben« tauchte 1984 im West-Berliner Kunsthandel wieder auf und kam dann dank der hochherzigen Spende eines Berliner Mäzens nach Paretz zurück. Die genannten Wandleuchter konnten im Herbst 1993 ebenfalls nach Paretz zurückgeführt werden. Das Abendmahlsbild eines unbekannten Malers sowie Karl Wilhelm Wachs (1787–1845) Ölgemälde »Jesus am Ölberg« folgten 1995 bzw. 2001. Alle diese Gemälde und Kunstgegenstände werden auf Grund der geschilderten Umstände heute nicht mehr in der Dorfkirche gezeigt, sondern sind deponiert. Das Gemälde von K. W. Wach »Johannes der Täufer«, ist

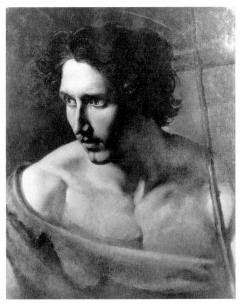

▲ *Johannes der Täufer, Ölgemälde von K. W. Wach um 1810 (1979 gestohlen und seitdem verschollen)*

weiterhin verschollen, ebenso verhält es sich mit den Altarleuchtern. In diesem Zusammenhang ist die Kuriosität erwähnenswert, dass Letztere ihrerseits bereits 1837 als Ersatz für ebenfalls gestohlene Leuchter von König Friedrich Wilhelm III. der Dorfkirche neu gestiftet worden waren.

Der schon erwähnte Kasten mit den Resten des Umschlagtuches der Königin Luise sowie eine von Luises Tochter Charlotte (1798 bis 1860), der späteren russischen Kaiserin Alexandra Fjodorowna, gestiftete kleine Ikone wurden von den Dieben verschont und befinden sich heute im Schloss ausgestellt.

Mitte der 1970er-Jahre setzte auch in Paretz ein Umdenken in denkmalpflegerischer Hinsicht ein. Der Außenputz war mittlerweile wieder so schadhaft, dass eine Erneuerung unumgänglich wurde. Zunächst war nur daran gedacht, ein oder zwei sogenannte »Schauseiten« im Zustand von 1797 wiederherzustellen. Alsbald entschloss man sich jedoch, das gesamte Kirchenäußere zu rekonstruieren.

Dazu waren umfangreiche Archiv- und Forschungsarbeiten notwendig, waren die originalen Stuckaturen doch seit 1940, manche, wie am Turm, bereits seit 1860, nicht mehr vorhanden und konnten so zu Vergleichszwecken nicht mehr herangezogen werden. Diese verdienstvolle Vorarbeit wurde in der Hauptsache von Renate Breetzmann, Institut für Denkmalpflege, Arbeitsstelle Berlin, und Adelheid Schendel, Plankammer der Staatlichen Schlösser und Gärten Potsdam-Sanssouci, geleistet. Die Gelder für diese Baumaßnahmen kamen sowohl von kirchlicher wie auch von staatlicher (!) Seite. Die Arbeiten begannen im Sommer 1983 und waren im Herbst 1985 beendet. Am 1. Juni 1986 wurde die Kirche feierlich wieder eingeweiht.

Die Rekonstruktion der Dorfkirche Paretz war ein weit über Paretz hinaus Aufsehen erregendes Ereignis, welches auch die Hoffnung auf eine Wiederherstellung, zumindest des Äußeren, des Schlosses Paretz nährte.

Die Geschichte der Dorfkirche von 1989 bis heute

Bereits in den ersten Jahren nach der politischen Wende im Osten Deutschlands 1989/90 regten sich zahlreiche Initiativen zur Fortführung der noch zu DDR-Zeiten begonnenen Restaurierungsarbeiten. Schließlich, nach mehrjährigen restauratorischen Voruntersuchungen und komplizierten Genehmigungsverfahren, konnte die Dorfkirche in den Jahren zwischen 1999 und 2009 entsprechend vorliegender Unterlagen und Untersuchungsergebnisse nach dem Vorbild der Fassung von 1797/98 vollständig restauriert werden.

Zunächst wurde 1999 ein Grundproblem vieler historischer Gebäude, die Durchfeuchtung des Mauerwerks, durch Einbau einer Wandtemperierung dauerhaft gelöst. Diese sichert nicht nur trockene Außenwände, sondern im Innenraum der Kirche auch im Winter trotz fehlender Heizung eine Raumtemperatur über 0° C.

Gleichzeitig erfolgte eine Überarbeitung des 200 Jahre alten Kirchengestühls und der Bankpodeste, die beide, wie auch andere Ausstattungsteile im Kircheninneren, von »Echtem Hausschwamm« befallen waren. 2002 erfolgte im Außenbereich die reversible, vertikale Abdichtung der Umfassungswände unterhalb des Geländeniveaus.

Im Jahre 2003 schlossen sich wichtige Bestandsaufnahmen zur Befundung der Originalausmalung des Kircheninnenraumes von 1797 an. Bereits 1995/96 hatte der Restaurator Wilhelm Koch den Beweis geführt, dass die Farbfassung der Dorfkirche von 1797/98 unter einer Übermalung noch nahezu vollständig vorhanden war. Im Jahr 2004 folgte die komplette Instandsetzung der Dachflächen von Turm, Kirchenschiff und Anbauten. Hervorzuheben ist, dass der größte Teil des 1797 für die Konstruktion des Bohlenbinderdaches verwendeten Holzes erhalten werden konnte. Das traf auch für viele der Dachziegel zu, die wiederverwendet werden konnten.

Im Juli 2005 feierte die Kirchengemeinde den Abschluss der Außenarbeiten. Alle Fassadenflächen wurden instandgesetzt und nach historischem Vorbild farblich gestaltet. Von besonderer Bedeutung waren dabei die Rekonstruktion der Stuckrosetten, die aufwendige Portalrahmung am Giebel der Königsloge sowie die Wiederherstel-

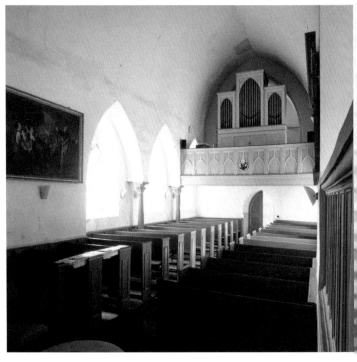

▲ *Blick zur Orgel, 1991*

lung der Lisenen und ihrer kapitellartigen Verzierungen (Deutsches Band). Die Turmeingangstür wurde rekonstruiert und der Eingang darüber hinaus barrierefrei gestaltet.

Danach begannen die Vorbereitungen für die Rekonstruktion des Innenraumes entsprechend der Farbfassung von 1797. Zur Rekonstruktion entschloss man sich, obwohl nach der gegebenen Sachlage auch eine vollständige Freilegung möglich gewesen wäre, in erster Linie aus denkmalpflegerischen Erwägungen, um die originale Farbsubstanz von 1797/98 zu schonen und für spätere Generationen zu erhalten. Eine Ausnahme bildete lediglich die Königsloge, wo als

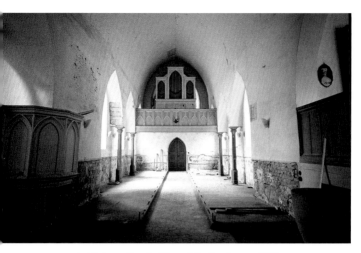

▲ *Blick zur Orgel während der Sanierung 1999*

Erstes im Winter 2006/2007 die illusionistische Farbfassung vollständig freigelegt wurde.

Im Oktober 2007 begannen dann die Rekonstruktionsarbeiten im Innenraum der Kirche und wurden bis Ostern 2008 abschnittsweise beendet. Nach Erstellen der Aufrisszeichnungen für die illusionistischen Gewölberippen erfolgte die Übertragung auf das Deckengewölbe (Rippennetzwerk) in Grisaillemalerei. Danach wurden die übrigen Deckenflächen ausgemalt. Gleichzeitig wurde der umlaufende Fries rekonstruiert und unter Einbeziehung freigelegter Baldachine (u. a. im Altarbereich) neu aufgemalt.

Zwischen Oktober 2008 und Mai 2009 erfolgte in gleicher Weise die Behandlung der Wandflächen. Dabei blieben die mittelalterlichen Wandmalereien im Altarraum bewusst erhalten. Nach der Ausbesserung von Schäden und Rissen an den Seitenwänden und in den Fensterleibungen wurden die Wandflächen der durch die Bogenöffnungen von Königsloge und Sakristei gekennzeichneten »Vierungsachse« sowie der sich westlich anschließenden Flächen entsprechend der

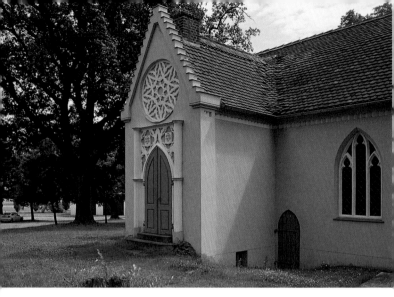

▲ *Königsloge an der Nordseite, 2009*

Gilly-Fassung rekonstruiert. Säulen und Schatten wurden wiederum in Grisaillemalerei durch Rekonstruktion aufgemalt. Freilegungsflächen – zum Beispiel das westliche Kapitell auf der Nordwand – konnten auch hier in Abstimmung mit der Denkmalfachbehörde einbezogen und für die Besucher sichtbar gehalten werden.

Die große Wirkung dieser historischen Fassung erschließt sich vor allem im Vergleich mit der schlicht weißen Fassung von 1961/62 (Foto S. 22): Der Raum wirkte hier behäbig und breit, während die jüngst erfolgte Gliederung denselben Raum (S. 5) geradezu schmal und quasi in die Höhe gezogen erscheinen lässt. Alle Elemente, sowohl die illusionistischen (Ausmalung) wie die realen (Bohlenbinderdach) fügen sich wie selbstverständlich zusammen und ergeben das unverwechselbare Gesamtbild eines gotischen Raumes. Sie belegen darüber hinaus, dass dieser Kirchenbau, ungeachtet des Zutuns späterer Generationen, immer ein Bauwerk des frühen 19. Jahrunderts geblieben ist und als solches auch weiterhin begriffen werden sollte.

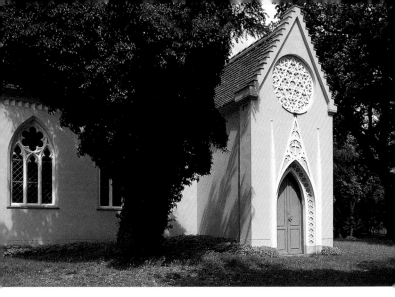

▲ *Guts- oder Offiziantenloge an der Südseite, 2009*

Die fachliche Federführung lag bei dem Potsdamer Architekturbüro Bernd Redlich, die Regie vor Ort nahmen der Gemeindekirchenrat und der von ihm berufene ehrenamtliche Baubeauftragte, Hans-Wolf-gang Keil, wahr. Mehr als die Hälfte der Gesamtkosten wurden durch die Kirchengemeinde Paretz selbst, die zahlreichen Freunde und Förderer der Paretzer Dorfkirche (u.a. durch die Kurt Lange Stiftung, Bielefeld) sowie durch Spenden der vielen Besucher (die Kirche war während der gesamten Zeit der Bauarbeiten immer geöffnet und zu besichtigen!) und weiterer unbekannter Kleinspender finanziert.

Am Pfingstsonntag 2009 konnte die dankbare Kirchengemeinde Paretz mit einem Dankgottesdienst den Abschluss der langjährigen Restaurierungsarbeiten feiern.

Der Gemeindekirchenrat Paretz hat 2011 veranlasst, dass das Altar-blatt »Die Einsetzung des Heiligen Abendmahles« wieder an seinem ursprünglichen Standort hinter dem Altar aufgestellt wurde. Zum Ab-schluss der Restaurierungs- und Instandsetzungsarbeiten in der Dorf-

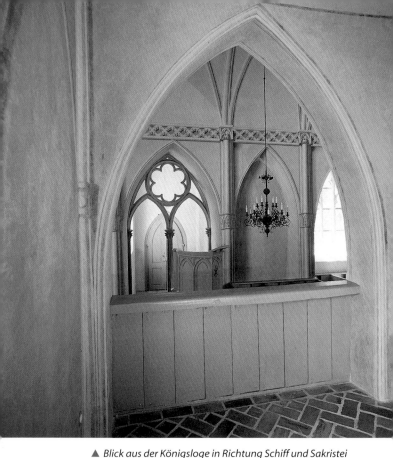

▲ *Blick aus der Königsloge in Richtung Schiff und Sakristei nach der Restaurierung 2007–2009*

kirche wurde auch die Orgel restauriert. Die Prospektpfeifen und alle Register im Inneren des Gehäuses wurden 2012 durch die Alexander Schuke Potsdam Orgelbau GmbH wieder auf das 1864 von Carl Ludwig Gesell vorgegebene klangliche Konzept zurückgeführt. Die Orgel wurde neu intoniert.

Literatur (Auswahl)

Giersberg Hans Joachim: Zur neogotischen Architektur in Berlin und Potsdam um 1800, in: Studien zur dt. Kunst und Architektur um 1800, Dresden 1981. – »In stiller Begeisterung«. Johann Gottfried Schadow. Königin Luise in Zeichnungen und Bildwerken, hg. v. Verein Historisches Paretz e.V. und Stiftung Schlösser und Gärten Potsdam-Sanssouci (Ausst.-Kat.), Potsdam 1993. – Lammert Marlies: David Gilly, Berlin 1964. – Maercker Karl-Joachim: Zwei romanische Rundscheiben in Paretz, in: Kunst des Mittelalters in Sachsen, Festschrift Wolf Schubert, Weimar 1967. – Maercker Karl-Joachim: Das Glasmalereifragment mit drei Köpfen in Kloster Jerichow, in: Neue Forschungen zur Mittelalterlichen Glasmalerei in der DDR, Berlin 1989. – Derselbe u.a.: Mittelalterliche Glasmalerei in der Deutschen Demokratischen Republik, Ausst.-Kat. Angermuseum Erfurt, September 1989 bis Februar 1990. – Paretzer Skizzenbuch, Bilder einer märkischen Residenz um 1800, hg. v. Stiftung Preußische Schlösser Berlin-Brandenburg, München/Berlin 2000. – Paretzer Dorf-und Schulchronik Bd. 1–4, 1900–1945, ungedruckt, Archiv des Vereins Historisches Paretz e.V., Eigentum der Ev. Kirchengemeinde Paretz. – Schendel Adelheid: Studie zur Geschichte und Kunstgeschichte des Dorfes und des Schlosses Paretz. Im Auftrag des Inst. f. Denkmalpflege, Arbeitsstelle Berlin, vorgelegt Potsdam 1980 (In kleiner Auflage gedruckt erschienen im Jahr 2008 als Jubiläumsgabe des Vereins Historisches Paretz e.V. an die Autorin.)

Der Verfasser dankt dem Domstiftsarchiv Brandenburg/Havel sehr herzlich für die seinerzeitige Möglichkeit der Einsichtnahme in dortige Bestände.

Dorfkirche Paretz
Bundesland Brandenburg

Öffnungszeiten:
täglich 10–17 Uhr (im Sommer bis Einbruch der Dunkelheit)

Verein Historisches Paretz e.V.
www.paretz-verein.de

Aufnahmen: Seite 1, 3, 5, 24, 25, 26, 28: Volkmar Billeb, Berlin. – Seite 4, 8, 9, 11, 15, 17 rechts, 18: Archiv Verein Historisches Paretz e.V. – Seite 7: Stiftung Preußische Schlösser und Gärten Berlin-Brandenburg (Plankammer). – Seite 13, 19: Archiv Ev. Kirchengemeinde (Foto: Jörg P. Anders). – Seite 17 links: Landesamt für Denkmalpflege und Archäologie Sachsen-Anhalt, Halle/Saale. – Seite 22, 23: Peter Caternberg, Berlin.
Druck: F&W Mediencenter, Kienberg

Titelbild: *Dorfkirche Paretz von Süden*
Rückseite: *Ansicht der Dorfkirche vom Kirchgarten her*

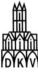

DKV-KUNSTFÜHRER NR. 493
3., überarb. Auflage 2015 · ISBN 978-3-422-0
© Deutscher Kunstverlag GmbH Berlin Mür
Paul-Lincke-Ufer 34 · 10999 Berlin
www.deutscherkunstverlag.de